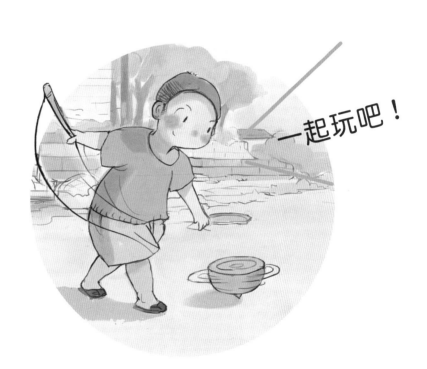

哇！是中國老遊戲！系列 **❶**

抽陀螺

冬眠的熊 / 繪
安武林 / 著

出版 / 中華教育

香港北角英皇道 499 號北角工業大廈 1 樓 B
電話：（852）2137 2338
傳真：（852）2713 8202
電子郵件：info@chunghwabook.com.hk
網址：http://www.chunghwabook.com.hk

發行 / 香港聯合書刊物流有限公司

香港新界大埔汀麗路 36 號 中華商務印刷大廈 3 字樓
電話：（852）2150 2100
傳真：（852）2407 3062
電子郵件：info@suplogistics.com.hk

印刷 / 美雅印刷製本有限公司

香港觀塘榮業街 6 號海濱工業大廈 4 字樓 A 室

責任編輯：蔡志浩
裝幀設計：小草
排版：小草
印務：劉漢華

版次 / 2018 年 3 月第 1 版第 1 次印刷
©2018 中華教育

規格 / 16 開（184 mm x 210mm）
ISBN / 978-988-8512-37-9

- 繪本中華故事 -

哇！是中國老遊戲！系列 1

抽陀螺

冬眠的熊 / 繪
安武林 / 著

狗蛋有個二叔，是遠近聞名的木匠。狗蛋老纏着二叔，想跟着他學木匠。

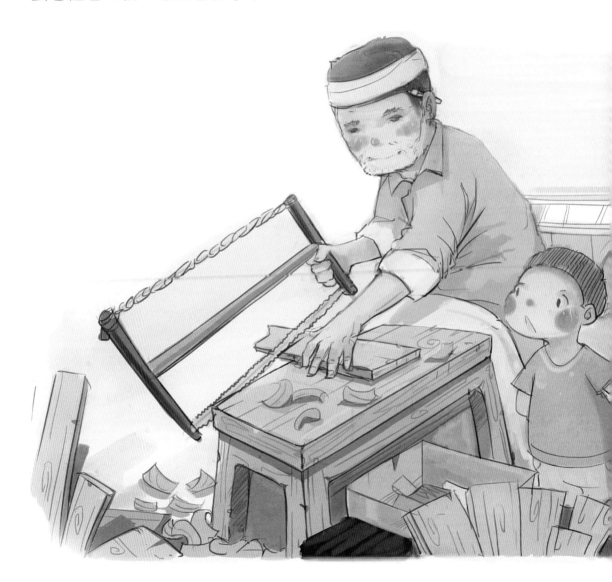

掃一掃，聽故事

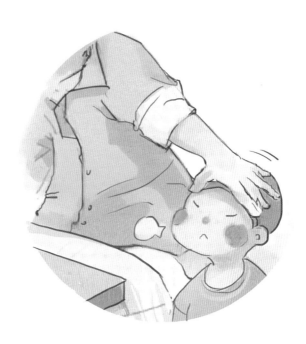

　　二叔摸摸他的頭說：「嘿嘿，小不點呀，你太小了。長大後，再跟着我學吧！」

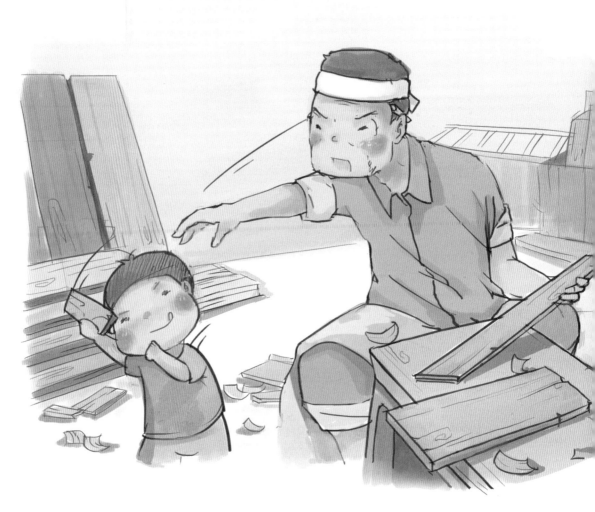

狗蛋不依，總是圍繞在二叔的左右，
害得二叔沒法幹活。

二叔說：「我給你做幾隻陀螺，你和小伙伴們去玩吧！」

　　狗蛋興奮地說：「好呀，我把這個好消息告訴我的伙伴們！」

　　狗蛋蹦蹦跳跳就走了。

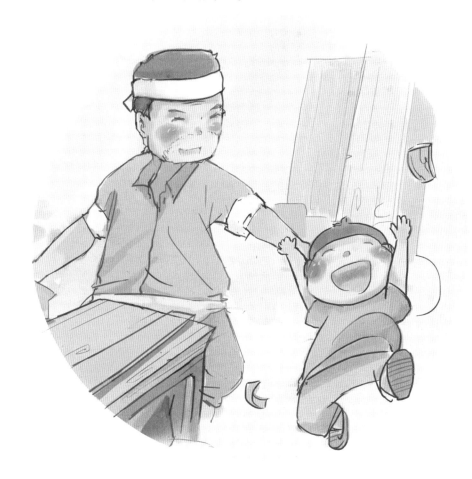

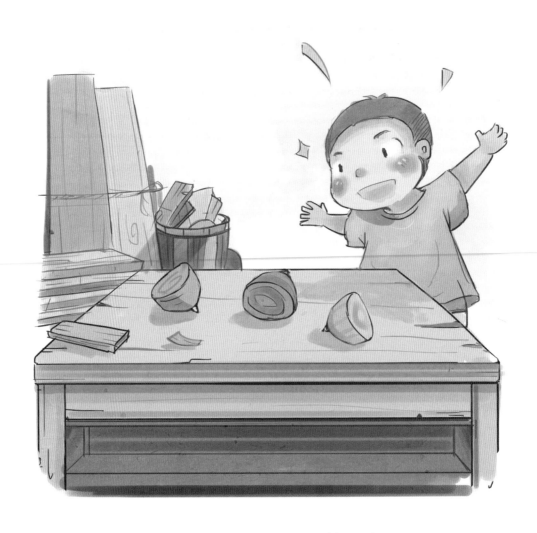

　　幾天後，二叔果然給狗蛋做了幾隻陀螺。
都是用柳木做的，大小一模一樣。

可是，在底端尖尖的地方，
就有了區別。

有的下面鑲嵌了一顆珠子，
是自行車飛輪盤裏的珠子。

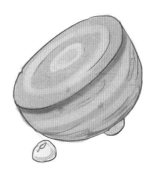

有的下面鑲嵌着圖釘。

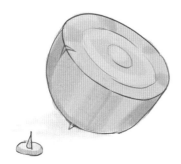

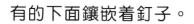

有的下面鑲嵌着釘子。

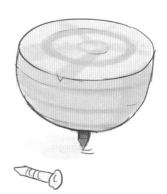

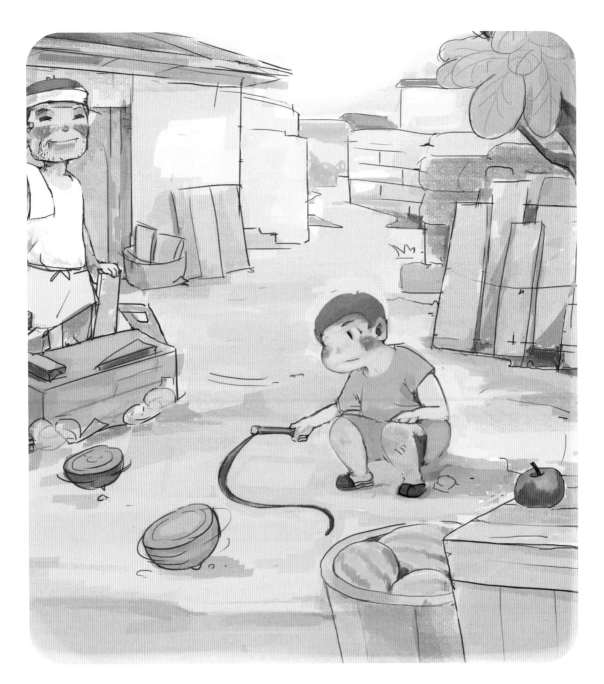

狗蛋做了條皮鞭，一抽陀螺，才發現它們旋轉的
力度不太一樣。轉得最圓最快的是鑲嵌了珠子的陀螺。

「抽陀螺去嘍！」
狗蛋一喊，許多小伙伴就跟着來了。
他是第一個擁有陀螺的人，所以很得意。

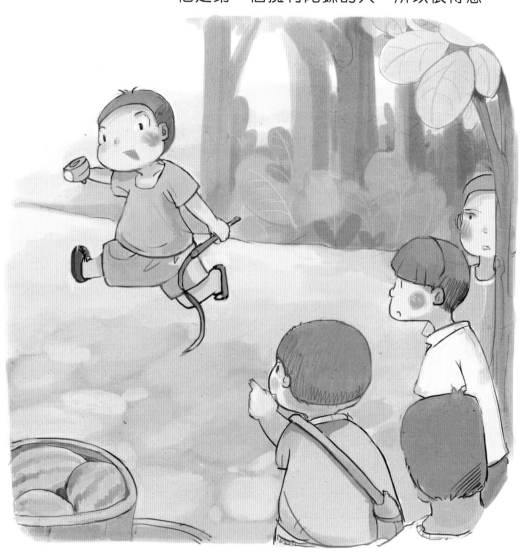

「啪！」狗蛋一甩鞭子，那陀螺就像會
跳舞的精靈一樣，滴溜溜就轉開了。

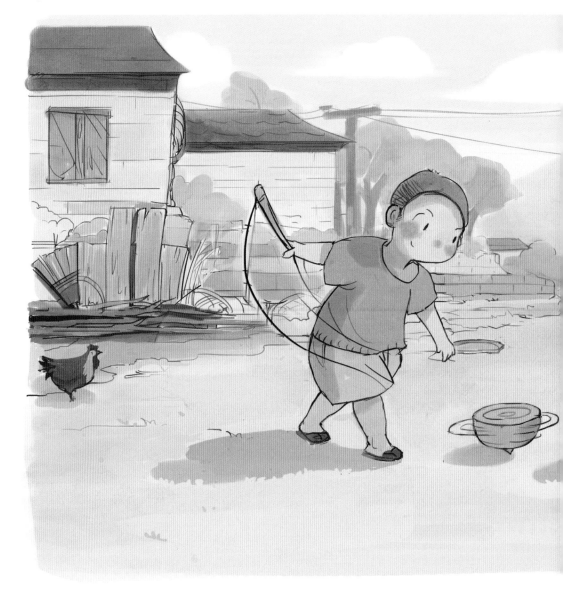

小胖蹲着看，眼睛瞪得老大。
二毛站着看，羨慕得口水都流了出來。

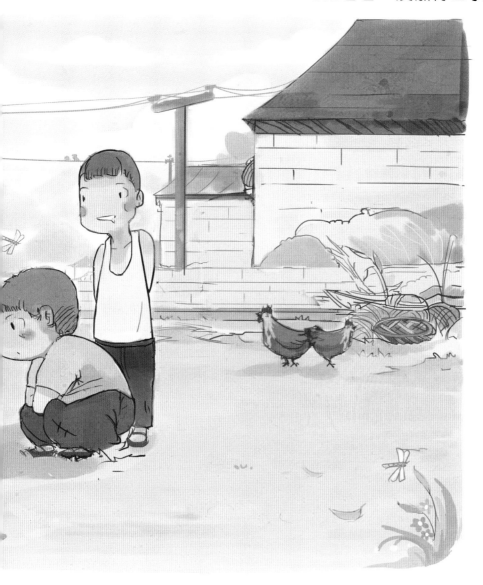

「都離遠點，小心鞭子抽在你們身上了！」

「啪，啪！」

狗蛋抽動鞭子，那陀螺能走直線，也能走圓弧，真是神奇極了！

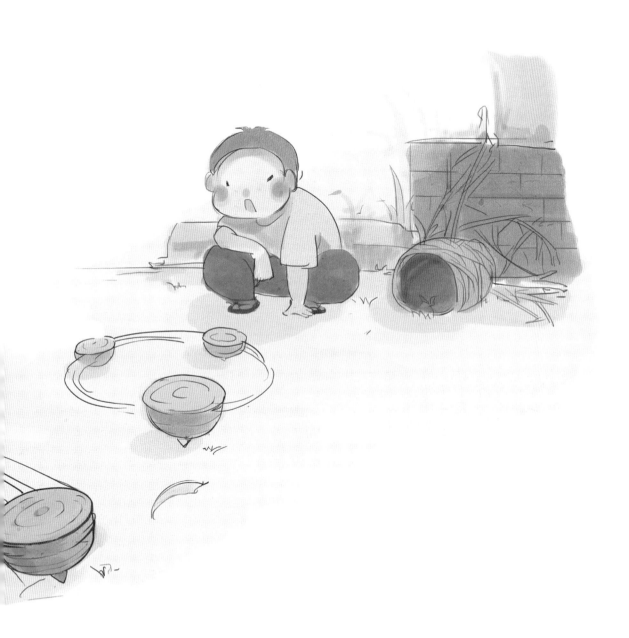

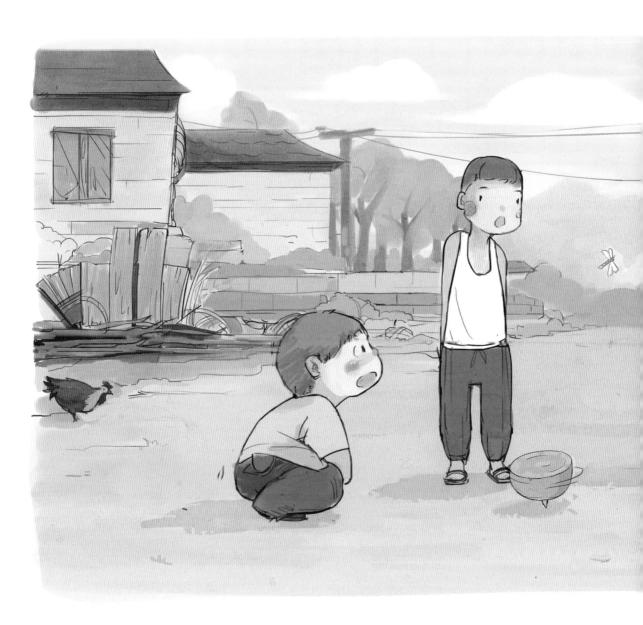

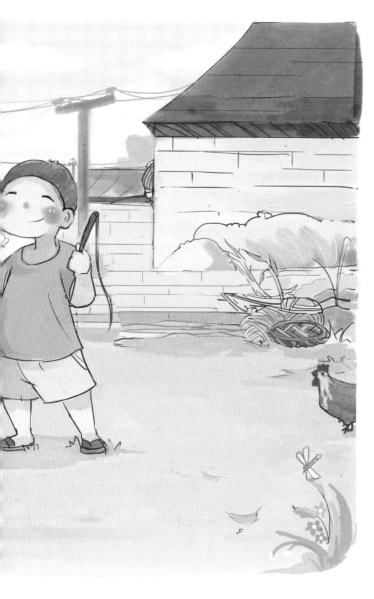

二毛說：「狗蛋，你是跟誰學的呀？」

狗蛋說：「嘿嘿，沒人教我，天生就會！」狗蛋沒有吹牛，許多新奇的遊戲，狗蛋都是無師自通。

陀螺要做得好，但還需要會玩才行。

二毛說：「狗蛋，能讓我玩玩嗎？」

　　狗蛋大度地說：「行，你來吧！」

　　二毛接過鞭子，那陀螺歪歪扭扭倒下了。

他拿起陀螺，用鞭子繞幾圈，然後一甩手，結果

陀螺像耍賴的孩子一樣，直接就躺在地上了。

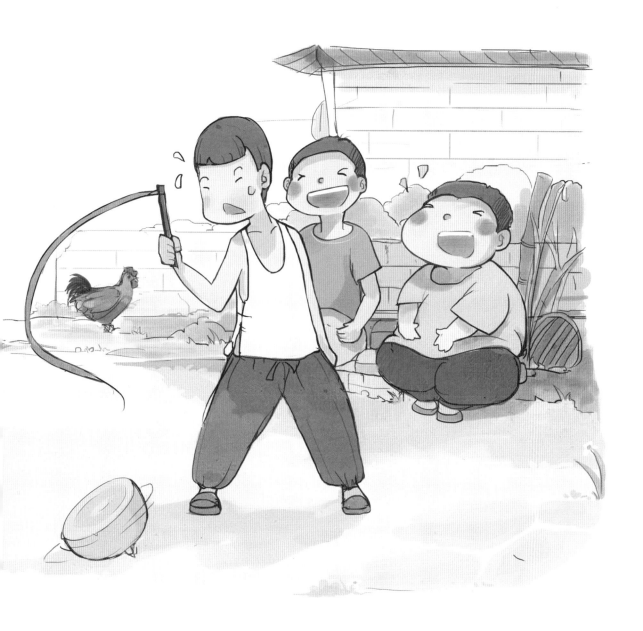

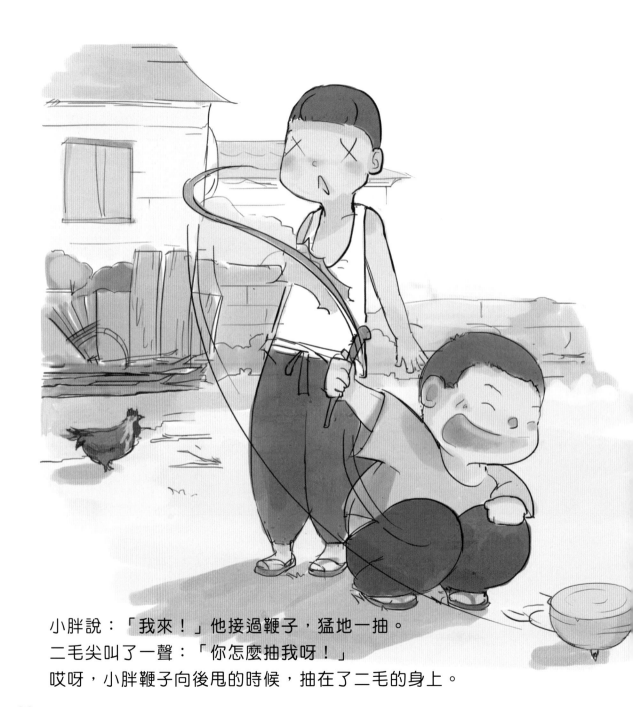

小胖說：「我來！」他接過鞭子，猛地一抽。
二毛尖叫了一聲：「你怎麼抽我呀！」
哎呀，小胖鞭子向後甩的時候，抽在了二毛的身上。

哈哈哈，大家都笑了。
二毛疼得直咧嘴，但他也
忍不住笑了，不過，那是苦笑。

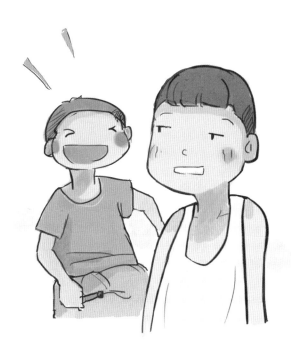

沒過幾天，小伙伴們都有了陀螺，他們都是
纏着家裏大人做的。

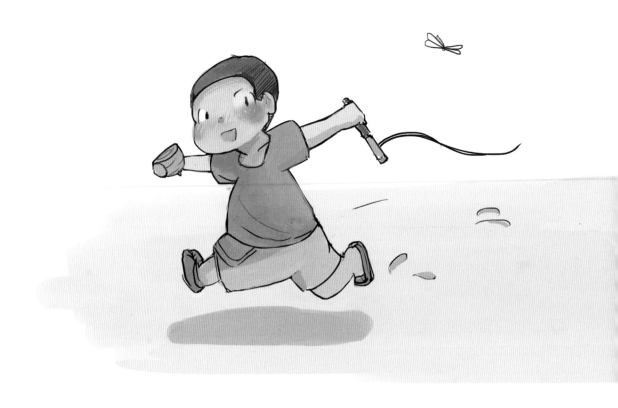

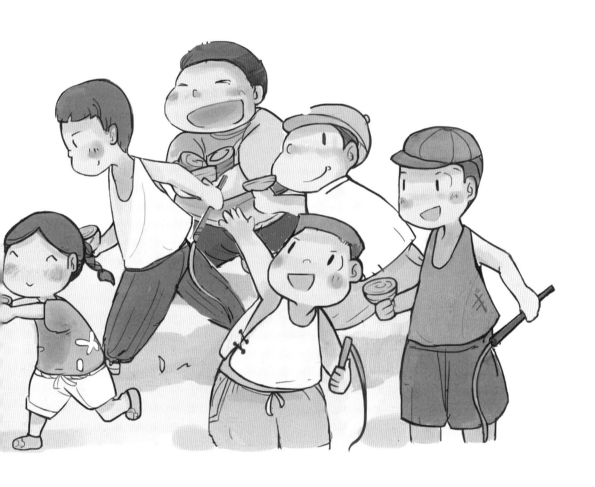

狗蛋再喊一聲：「抽陀螺去！」

嘩啦啦，一大羣小伙伴，拿着陀螺，提着鞭子，
浩浩蕩蕩就出發了。

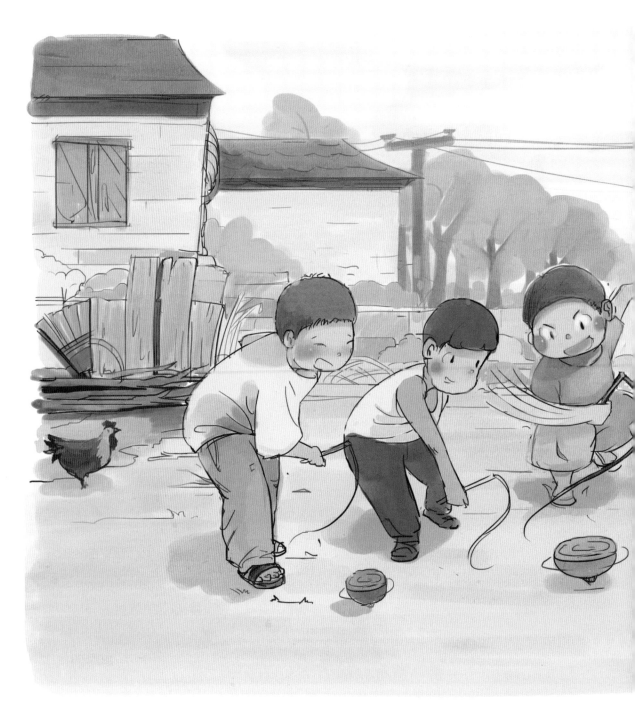

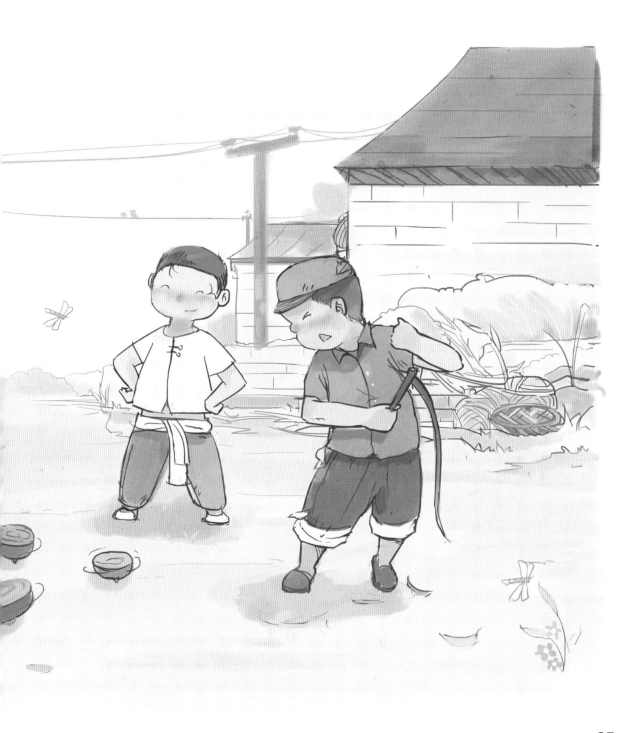

齊來瞭解 抽陀螺

抽陀螺是一種古老的民間遊戲。不同地區，陀螺的稱謂不同，比如「地黃牛」、「老牛」、「牛牛兒」和「菱角」等。抽陀螺可以培養孩子敏銳的觀察力和身體的協調性。

分邊持久法

1

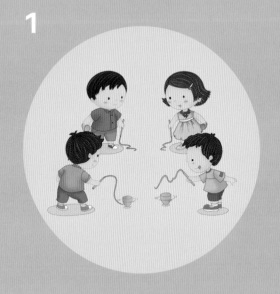

將孩子分為兩組，一對一進行對抗。

2

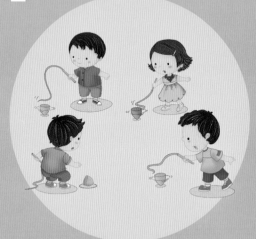

兩組同時抽陀螺，誰的陀螺先倒地就代表失敗。

玩法二

畫圈擲遠法

1

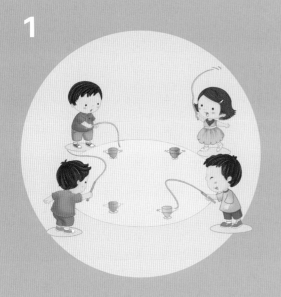

2

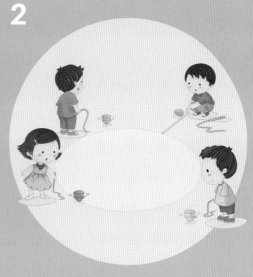

在地上畫個小圓圈，然後每個人把自己的陀螺打在圓圈內。

陀螺轉出圓圈倒地後，離小圓圈的圓心最遠的陀螺視為勝利。

抽陀螺

鐵環，鐵棍。

空曠的地方即可。

玩法二

50 米跨越障礙賽

1

2

規定一條競賽跑道，跑道上擺放一些障礙物（皮球之類的玩具或其他道具）。

讓小朋友按照先後順序在跑道上跨越障礙物。用時最短者勝利。

齊來瞭解 滾鐵環

滾鐵環是傳統遊戲中的一種，玩法是用一個帶 V 字形鐵鈎的鐵棍控製鐵環行進的方向，並推動鐵環向前滾動。滾鐵環有助於提高孩子的協調能力、平衡能力和眼力等。

玩法一

50 米競速賽

1

畫好競賽跑道，將小朋友安排在各自的跑道上，做好賽前準備。

2

一聲令下，比賽開始。先帶環跑過終點線的小朋友為勝利者。

三毛回頭一看，呀，小伙伴們都坐在地上，對着他鼓掌呢。

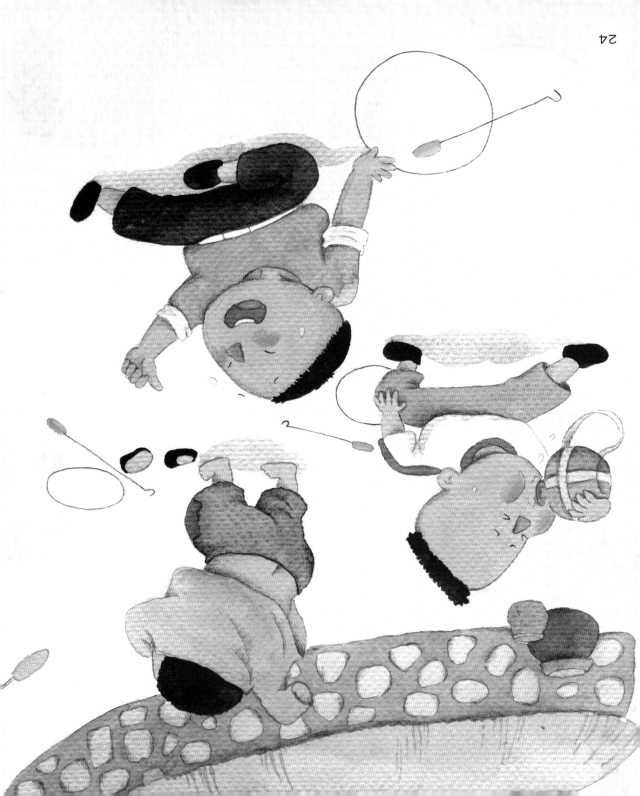

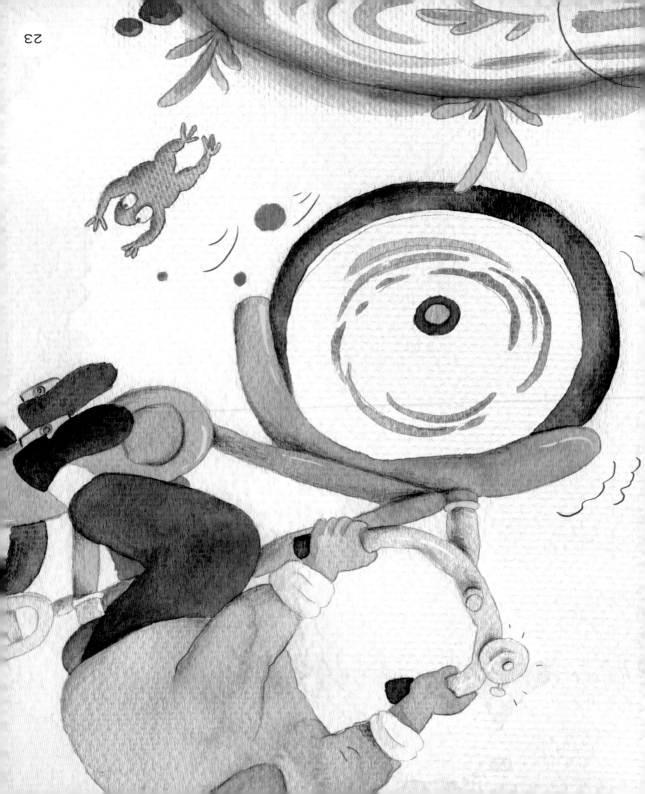

　　突然，「丁零零」一聲響，有一輛自行車從
對面駛過來。三毛心裏一慌，那鐵環歪歪扭扭就
飛了出去，直接掉進了河裏。

　　哎呀！他驚呆了。

三毛一邊跑，一邊用眼睛偷偷向前方瞄了一眼。嘿嘿，他們的目標是小河橋。他已經看見河橋邊的柳樹，在向他招手了。

它不走直線，反而會圍着你轉開圈圈。鐵環好像跑累了，需要躺在地上一歇一歇一樣，倒一這。需要重新撿起來，重新滾，多耗費時間呀。

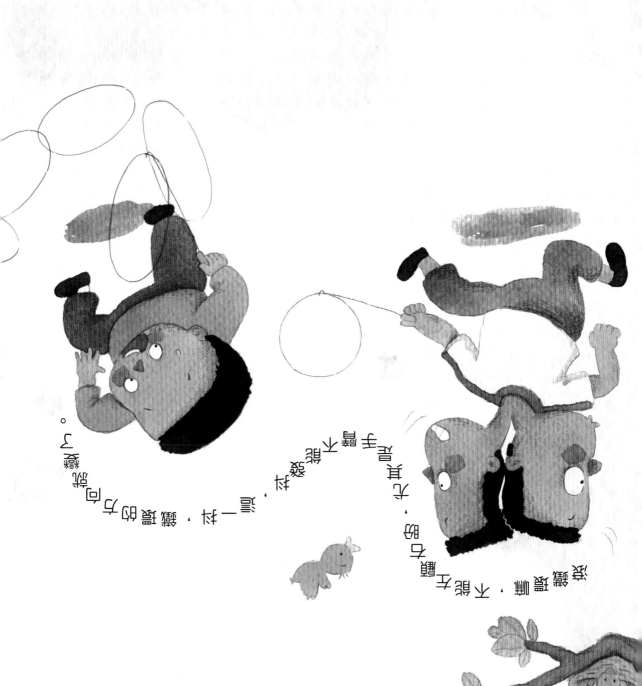

沒有這麼嘛，火提起來了，火把提起來的火把，提了一把，繞著的片片都變了。

　　不知道誰在三毛的背後喊了一聲：「三毛，
趕上啦，追上啦，加油」
　　於是，後面響起了一片「噢噢」的叫聲。
　　三毛知道，這些小不點們，在分散他的注
意力呢。

這是清晨，寬闊的鄉村土路上沒有人影，
沒有車聲，所以他們的比賽沒有干擾的因素。
大家都埋頭用力滾着鐵環。

三毛覺得小風呼呼地在面頰拂過，可是他的
額頭上冒出了汗珠。在他的身後，有幾個小傢伙
和他只有幾步遠的距離，緊追着他不放。

　　三毛心裏偷偷發笑，但他不敢大意。因為他向哥哥二毛吹過牛了，說他一定能拿第一。這要是輸了，在哥哥二毛面前沒面子不說，以後他也不能向伙伴們發號施令了。

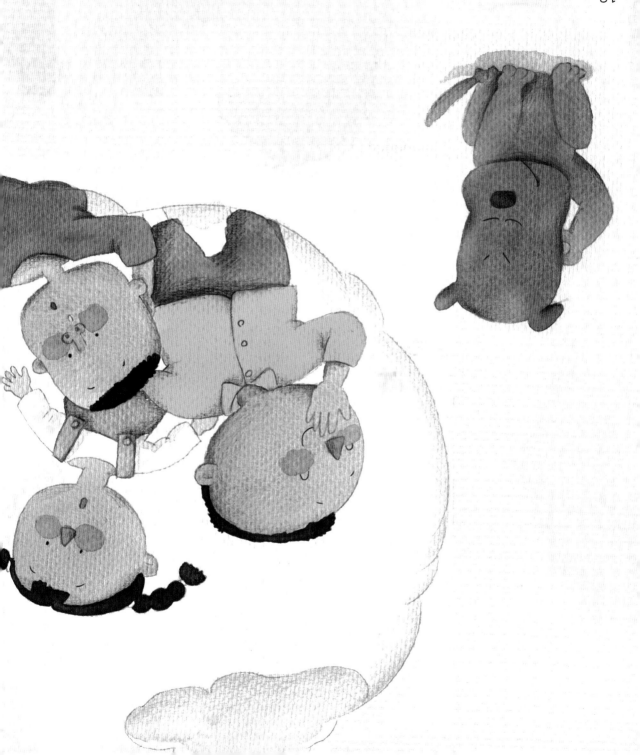

丁嘟嘟，有人的鐵環滾倒了。

哎喲哎喲，有人的鐵環轉圈兒，
沒跑直線。

三毛顧不得向兩邊看，
顧不得向後看，他滾着鐵
環，拼命向前奔跑。

三毛高喊了一聲：「開始！」

吱啦啦，吱啦啦，鐵與鐵的摩擦聲響成了
一片。那種聲音，比知了叫還要刺耳。

他們一字排開，都貓着腰，對了，清一色都是男孩子，滾鐵環是男孩子們玩的遊戲。

他們每個人都帶着鐵環，用鐵絲彎成的鈎兒，一個凹形的槽。

他們今天舉行滾鐵環比賽，誰得第一，誰就做他們的頭兒。

天剛亮，太陽從山那邊還沒有冒出頭，
三毛帶着一羣小不點就來到了村口。

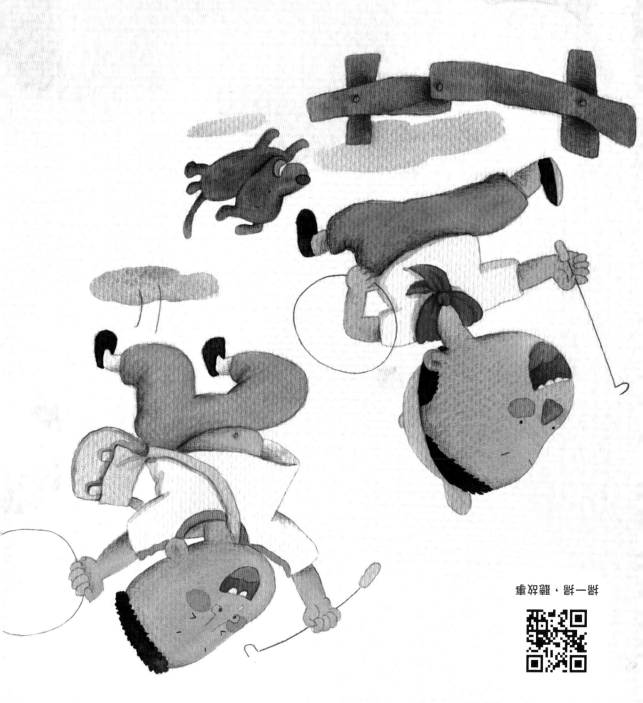

文／林沛玲

圖／捲捲

漫遊城

陪 i 普中圖書探尋 i 遊列 i

— 繪本中年科書 —

哇！是中國老遊戲！系列 ❶

滾鐵環

劉　瑤 / 繪
安武林 / 著

出版 / 中華教育

香港北角英皇道 499 號北角工業大廈 1 樓 B
電話：（852）2137 2338
傳真：（852）2713 8202
電子郵件：info@chunghwabook.com.hk
網址：http://www.chunghwabook.com.hk

發行 / 香港聯合書刊物流有限公司

香港新界大埔汀麗路 36 號 中華商務印刷大廈 3 字樓
電話：（852）2150 2100
傳真：（852）2407 3062
電子郵件：info@suplogistics.com.hk

印刷 / 美雅印刷製本有限公司

香港觀塘榮業街 6 號海濱工業大廈 4 字樓 A 室

責任編輯：蔡志浩
裝幀設計：小草
排版：小草
印務：劉漢華

版次 / 2018 年 3 月第 1 版第 1 次印刷
©2018 中華教育

規格 / 16 開（184 mm x 210mm）
ISBN / 978-988-8512-37-9

本著作由廣東教育出版社有限公司授權中華書局出版、
發行中文繁體字版